B6 10

2K 7
26388
A

PROJET
DES
EMBELLISSEMENS
DE LA VILLE
ET FAUXBOURGS
DE PARIS;

Par M. PONCET DE LA GRAVE,
Avocat au Parlement.

PREMIERE PARTIE.

Stulta est clementia... peritura parcere chartæ.
Juvenal. Sat. 1. L. 1.

A PARIS,
Chez DUCHESNE, Libraire, rue S. Jacques,
au-dessous de la Fontaine S. Benoît,
au Temple du Goût.

───────────────

M. DCC. LVI.
Avec Approbation & Privilége du Roi.

AVERTISSEMENT.

JE ne m'étois d'abord proposé de donner qu'une Partie sur les Embellissemens de la Ville de Paris, & je me serois probablement borné là, si des personnes de la premiere considération ne m'avoient prié de donner à de si heureux commencemens une suite : & comme les prieres des personnes élevées en dignité sont des ordres muets, je me suis déterminé, pour remplir leurs vuës & leur témoigner tout mon zéle, de mettre la main à l'œuvre. La matiere dans un champ si vaste a crû sous ma plume, & une seconde Partie, suivie d'une

AVERTISSEMENT.

troisiéme, en sont le fruit. La façon dont le premier est terminé, même commencé, demandoit cet Avertissement ; des personnes éclairées l'ont cru nécessaire, & j'ai adhéré à leur sentiment.

PROJET

PRÉFACE.

LE Projet des Embellissemens de Paris que je donne au Public, est sans doute un ouvrage bien important, & dont l'exécution produiroit un effet admirable. La Capitale du monde ne pourroit le disputer alors à celle des François, & ses beautés surpasseroient celles de toutes les Villes de l'Univers ensemble.

Les Prédécesseurs du Roi, actuellement regnant, en la choisissant pour leur demeure ordinaire, ont si bien senti combien elle étoit susceptible d'être embellie, qu'ils n'ont rien négligé pour remplir cet objet. Les mo-

numens qui subsistent, & qui sans cesse nous rappellent leur mémoire, en sont des preuves bien convaincantes, & les Intendans des Bâtiments qui ont été en charge sous leur regne, en partageant, *si je puis m'expliquer ainsi*, avec leurs Maîtres, l'honneur des derniers Etablissemens que leur doit la postérité, ont aussi transmis leur nom, éternisé leur sçavoir, leur goût & leurs talents.

Il est cependant certain que la Ville de Paris est encore bien loin de cette perfection qu'on lui desire, dont elle est susceptible, & à laquelle elle ne pourra parvenir de long tems, même avec des dépenses excessives ausquelles la Ville ne peut pas fournir; & voilà vraisemblablement les raisons qui suspendent un ouvrage aussi important.

PRÉFACE.

Il faut néanmoins convenir, *& ce sentiment est unanime*, que Paris, la rivale du monde, renferme une infinité de beautés dans tous les genres, & fait l'admiration des François & des Etrangers. Le concours étonnant des personnes de toutes les Nations qui viennent puiser dans son sein les sciences en général, & ce que nous appellons & qu'on appelle dans toute l'Europe par excellence & par prédilection, le goût François, le beau monde, suffit pour en faire l'éloge.

Les Maîtres de cette superbe Ville, & qui successivement ont contribué à son embellissement, sans même porter nos idées bien avant dans l'antiquité, par exemple, Henry III. le grand Henry, pere de son Peuple, Louis le Juste, & Louis le Grand, seroient sans doute bien surpris s'il

PRÉFACE.

leur étoit possible de franchir les barrieres du tombeau. Transportés dans leur ancienne demeure, ils ne la reconnoîtroient plus, & le degré de perfection auquel elle est parvenue feroit tout à la fois le sujet de leur étonnement & celui de leur admiration.

Louis le Grand, Monarque digne émule des Césars & des Alexandres, qui ne s'occupoit jamais que du magnifique, est le dernier qui lui a prodigué, si je puis m'exprimer ainsi, des embellissements dans tous les genres, & les Edifices qu'on a construits sous son regne ou par son ordre, annonceront à la postérité la plus reculée, le grand mobile qui a réuni leurs parties.

Avant le regne du Roi regnant, depuis même que nous avons le bonheur d'être ses sujets, on a peut-être présenté ou

PRÉFACE.

conçu des Projets pour l'embellissement de la Ville de Paris, mais la difficulté des fonds pour les exécuter les a sans doute précipités dans un oubli éternel.

Cette raison, essentielle par elle-même, s'est d'abord présentée à mon esprit, lorsque j'ai formé la résolution de mettre au jour le Projet que je donne aujourd'hui au Public, & j'ai bien senti que si je ne détruisois la cause qui a retardé l'exécution des autres Projets, le mien tomberoit de lui-même & par le même poids.

Pour éviter un écueil aussi dangereux, j'ai cherché des moyens positifs pour procurer les sommes nécessaires, & le plan que j'en donnerai, démontrera le vrai de ce que j'avance.

D'abord j'ai posé pour principe qu'en proposant des imposi-

tions, il falloit faire attention de ne pas les asseoir sur des objets nécessaires & essentiels ; le superflu m'a paru ne pas devoir être épargné : du reste j'ai pensé qu'il convenoit de me renfermer dans les bornes d'un bon citoyen. L'amour de la Patrie est pour moi un objet dominant. Je ne la perds jamais de vûë, & j'éloigne de moi tout ce qui pourroit y donner quelqu'atteinte.

L'embellissement de Paris est le seul mobile qui me fait agir : je n'ai pas prétendu donner un Ouvrage au Public pour m'arroger le nom d'Auteur, mon ambition à ce sujet est très-foible, j'ai desiré seulement de me rendre utile ; & plus curieux du nom de bon François, que de celui d'Auteur, je n'ai pas donné à mon Projet toute l'étendue dont il étoit susceptible : j'eusse

PRÉFACE. ix

pu, par des phrases recherchées & par des narrations diffuses, le porter jusqu'à la grosseur d'un in-douze considérable, & au-delà ; mais naturellement concis, j'ai cru devoir dire les choses aussi brievement qu'il est possible. Je supplie ceux qui prendront la peine de lire mon Ouvrage, de le regarder comme les réflexions d'un zélé Sujet, d'un bon Patriote, d'un bon Citoyen, en un mot d'un bon François. Si je n'ai pas donné un ordre exact aux différents embellissements dont il est question dans mon Projet, c'est parce que j'ai cru rendre l'Ouvrage plus varié & plus riant, ne pourrois-je pas dire plus conforme au goût de la Nation ?

DISCOURS
PRELIMINAIRE.

IL seroit inutile d'aller fouiller jusques dans les commencemens de la Monarchie Françoise, pour rapporter tout ce que les Historiens nous apprennent de l'accroissement de la Ville de Paris, tout le monde sçait, & personne n'ignore que cette Capitale doit tout l'éclat dont elle jouit, au goût & à la magnificence des prédécesseurs du Roi, actuellement regnant ; tous n'y ont à la vérité pas contribué, soit parce que leur regne a été trop court, ou parce qu'il a été agité par des dissensions intérieures & extérieures ; ainsi pour ne pas perdre le tems en des discours

inutiles, je rapporterai seulement en gros les Embellissements du dernier siecle, & le nom des Rois auxquels Paris les doit. Pour qu'on puisse se former une idée des changements opérés par la construction de ces nouveaux Édifices, & passer ensuite à la spéculation de celui que produiroit l'exécution du Projet que je propose.

Au reste, je supplie ceux qui examineront mon Projet, de me juger en personnes de bon sens, je veux dire, qu'ils doivent ne pas vétiller sur un mot, moins encore sur le stile, qu'ils en fassent abstraction pour s'arrêter au fait, & décider du bon ou du mauvais, de l'utile ou de l'agréable, de mon idée, & de son exécution.

Je sens bien que si j'avois joint à mon Projet le Plan des

différentes choses dont je traite, ce seroit beaucoup mieux ; mais je ne connois le dessein que par goût, c'est à ceux qui feront exécuter, à les produire. Venons au fait.

PLAN DE L'OUVRAGE.

Mon Ouvrage sera divisé en deux Parties ; je n'en donne à présent que la premiere ; elle contient presque tous les Embellissemens dont la Ville de Paris est susceptible. Tout Lecteur judicieux pourra se former une idée claire & distincte de ce que j'avance, par la lecture de mon Projet. J'avouerai avec lui, si toutefois il fait cette objection, qu'il reste encore bien des choses à dire sur le sujet que je traite ; mais je lui répondrai aussi qu'après l'exécution en entier du contenu, il sera encore tems d'en faire part au Public.

Quant à la seconde Partie, elle est en état de paroître, & si je ne la donne pas avec la premiere, c'est

qu'elle doit être remise à Sa Majesté, afin que son Conseil, dont les Arrêts sont toujours dictés par l'oracle de la Sagesse, juge si elle peut être réduite à l'exécution. J'ose cependant assurer le Public qu'elle ne contient rien de contraire à ses intérêts; c'est à la vérité le tableau d'un Projet d'impositions, mais sage, ménagé, point onéreux, & simple; c'est le témoignage d'un bon Citoyen, d'un homme désintéressé.

PROJET
DES
EMBF*LISSEMENS
DE LA VILLE
ET FAUXBOURGS
DE PARIS.

Embelliſſements du dernier Siécle.

ENRI IV. ce grand Monarque, qui regne encore dans le cœur de touts les Français, & qui eſt la tige de l'illuſtre Maiſon des Bourbons, a fait finir le Pont-Neuf, conſtruire la Place Dauphine & l'Hôpital S. Louis. Ces trois Monuments de

sa magnificence, sont des preuves bien convaincantes de son goût pour l'embellissement de Paris, qu'il auroit sans doute porté plus loin, sans le funeste accident qui remplit la France de deuil, lorsque ce Prince faisoit travailler au Louvre.

Louis XIII. l'héritier du Thrône des Bourbons, le fut aussi des vertus de son illustre pere, & de son goût pour l'embellissement de la Capitale de ses Etats. Secondé par le grand Armand, Cardinal Duc de Richelieu, son premier Ministre, il fit construire le Quai de Conty, le Pont-au-Change, le Pont S. Michel, l'Eglise & la Maison des Jésuites de la rue S. Antoine, la Place Royale, le Pont Marie, le Jardin Royal, & le Palais d'Orleans. Ce fut aussi sous son regne, & sous les auspices

du grand Armand, que fut élevée l'Eglise de S. Euſtache, l'Egliſe & Maiſon de la Sorbonne, le Palais Cardinal, aujourd'hui Palais Royal, & que le Cours de la Reine fut planté.

Louis le Grand, dont le regne ſera toujours le rubi de l'Hiſtoire des François, a fait tant & de ſi belles choſes, que l'énumération des Edifices dont il a embelli Paris, ſeroit trop étendu, & paſſeroit les bornes que je me ſuis preſcrites. Je me contenterai donc d'en rapporter quelques-unes, pour qu'on puiſſe ſe former une idée du reſte. Les Champs Eliſées, les Allées du Roulle, l'Etabliſſement de l'Opéra, l'Egliſe de S. Roch, celle des Religieuſes de l'Aſſomption, les Boulevards, avec les Allées qui en font le principal ornement, la Place dite de Vendôme, l'Egliſe &

Couvent des Capucins, la Place des Victoires, le Quai des Théatins, le Château de la Samaritaine, le Quai Pelletier, les Portes S. Antoine, S. Martin, S. Denis, des Tournelles, & la Porte dite du Pont-aux-Choux, le Pont Royal, le Quai des Thuilleries, & celui d'Orzai, le Pont de la Tournelle, les Quais qui le bordent, le Val-de-Grace, la Salpétriere, les deux Hôtels des Mousquetaires, le Jardin des Thuilleries, l'Etablissement de la Compagnie des Indes, l'Hôtel des Invalides, ouvrage vraiment Royal, & dont l'immortel Jules-Hardouin Mansard, alors Surintendant des Bâtimens, a donné le Plan, & l'a fait exécuter.

Ne devons-nous pas encore à ce grand Roi le renversement de bien des Portes inutiles, l'établissement des deux

tiers du Fauxbourg S. Germain, & une infinité d'autres Edifices élevés par son ordre, ou sous son regne, tels que le College des Quatre-Nations, & la rue de Richelieu ? J'oubliois la superbe Colonnade du Louvre, ouvrage glorieux pour le nom François, précieux morceau d'Architecture que les Etrangers ne se lassent pas d'admirer.

Que ne m'est-il possible de transporter ce superbe modéle de la plus parfaite régularité Corinthienne, dans les déserts les plus affreux, & à un million de lieuës plus loin que Palmire ; je verrois, le dirai-je ? oui, je verrois des François se faire un honneur de prodiguer leurs biens & leurs vies pour pénétrer jusqu'à lui, & contents d'avoir surmonté touts les obstacles, publier, à l'exemple des Anglois Palmiréniens,

la

la description de la Colonnade, jusqu'à ses moindres proportions, je verrois les Sçavans en faire l'objet de leur étude, les Graveurs celui de leur occupation, & les curieux l'ornement de leur Cabinet.

Français, ouvrez les yeux, il est tems de revenir de votre assoupissement ! vous n'avez point d'obstacle à vaincre, point de péril à risquer ; le désert est votre ville ; ce que vous iriez chercher si loin, est sous vos yeux : admirez, contemplez ce bel Ouvrage, Sçavans, qui nous donnez tous les jours du nouveau, qui faites sonner si haut le courage des Voyageurs Anglais, & la gloire qu'ils se sont acquis par la découverte des Inscriptions de quelques vieux monumens épargnés par les tems : Auteur du fameux Alphabet Palmirénique ;

B

26 *Observations.*

vous, qui travaillez à connoître la signification d'une Langue étrangere, qui vous faites gloire de pénétrer le sens du reste de quelqu'Inscription de Palmire; apprenez en Langue naturelle, pour vous, à vos Collegues, & à vos Concitoyens, que Paris renferme un objet digne de vos recherches & de votre admiration. Persuadez, démontrez que les Français seroient indignes de posséder un aussi bon morceau que la Colonnade, s'ils laissoient plus long tems dans l'oubli ce grand Chef-d'œuvre de l'Architecture Corinthienne.

Je conçois quelque espérance, Français! on va vous rendre l'ornement de la Capitale; c'est aujourd'hui seulement que la Colonnade a été finie; on attendoit ce moment pour lever le voile qui couvre l'objet de vos desirs; votre

attente ne fera pas vaine, Louis le Bien-Aimé, & qui mérite tant de l'être, veut satisfaire jufqu'à vos plaifirs.

Le Marquis de Marigni, Surintendant des Bâtimens de ce Prince, exécute fes Ordres, par refpect, par devoir, par inclination, & par goût : Français, vous lui devrez ce monument, il fouffroit lui-même de vous en voir privés, il va vous le rendre.

Pour revenir à mon fujet, je finirai l'énumération que nous devons au Regne de Louis le Grand, par le Château de Verfailles, & toutes fes dépendances, féjour ordinaire de nos Rois, Ouvrage dont l'étendue & la beauté annonceront aux fiécles futurs la grandeur du mobile qui a raffemblé autant de parties, pour en faire un tout fi accompli.

Il est juste, en finissant le narré des beautés en tout genre, dont le regne de Louis XIV. a décoré Paris, de ne pas oublier que l'immortel Jules-Hardouin Mansard, Surintendant des Bâtimens, alors en charge, a beaucoup contribué, par ses soins, son zèle, ses talens, & par la protection qu'il accordoit à tous ceux qu'il croyoit en état de parvenir dans cette carriere, à l'embellissement de Paris, notamment à la construction du superbe Hôtel des Invalides, dont il a donné tous les desseins qu'il a fait exécuter lui-même.

Qu'il est glorieux pour lui d'avoir servi un si grand Roi, & d'être en quelque façon le Cofondateur de cet Edifice immortel !

Le dernier siécle fut comparé à celui d'Auguste ; faisons en sorte que sous

le Regne de Louis le Bien-Aimé, & fous l'Intendance des Bâtimens du Marquis de Marigni, amateur zélé, & connoiſſeur, notre ſiécle ne puiſſe être comparé qu'à lui-même, & dès-lors ſurpaſſant les paſſés, les ſiécles futurs prendront le nôtre pour modéle, & ne pourront peut-être pas l'égaler.

Embelliſſemens.

L'Endroit qu'on a choiſi pour y placer la Statue équeſtre du Roi me paroît peu convenable, par deux raiſons.

La premiere, parce qu'on ne peut exécuter aucun projet de quelque étendue, ſans borner la plus belle vue du monde.

La seconde, parce que c'est un endroit trop écarté.

Je placerois ailleurs cette Statue ; voici mon idée.

Plan d'une Place.

JE fais abattre tout le Préau de la Foire S. Germain, le côté droit de la rue du Petit-Bourbon, jusques & y inclus la Communauté des Prêtres de S. Sulpice, le côté gauche de la rue Princesse, le côté droit de la rue du Four, jusques & y compris un tiers de la rue des Boucheries, vis-à-vis le cul-de-sac des Quatre-Vents & de la rue du Brave, qui fait face à l'entrée principale du Palais d'Orléans, cela posé :

Je fais élever le Sol au niveau des

rues adjacentes ; cela fait, le terrein isolé aura 350 pas en quarré, dont voici la distribution.

J'entoure d'abord ce quarré par quatre corps de logis, auſquels je donne 50 pas de profondeur.

Enſuite une rue de vingt pas de large, & qui fera le tour des quatre Façades ; après la rue, une Colonnade de cinq pas de large.

De ſorte qu'il reſte pour l'intérieur de la Place 200 pas en quarré.

Façades. 100 pas.
Collonade. 10 pas.
Rues. 40 pas.
Intérieur de la Place. . . 200 pas.

Total du terrein. 350 pas.

38 *Observations.*

Eclaircissons ce Projet.

LEs quatre Façades, formées par des magnifiques Hôtels, seront bâties dans le même goût & de la même hauteur que la Colonnade du Vieux Louvre, avec cependant cette différence, que le tout, c'est-à-dire, toutes les colonnes, seront du marbre blanc, & du marbre rouge & blanc alternativement, & que les bases & les chapiteaux seront du bronze doré. Ces Façades seront aussi terminées par une Balustrade de marbre blanc, dont les massifs seront de bronze, ornés de plusieurs trophées d'armes.

La Balustrade basse sera de fer artistement travaillé, & doré ; il me paroît qu'elle dégagera beaucoup plus l'Ouvrage que si elle étoit un massif

de marbre. Le mur, depuis le niveau de la rue jufqu'au premier, pourra être de pierre, fans aucun ornement ; il faut cependant en excepter les portes, qui pourront être ornées.

On obfervera fur-tout de placer les portes qui ferviront d'iffues aux deux rues, entre lefquelles feront placées les Façades en perfpective ; afin que, par cet arrangement, on puiffe voir le Roi de huit rues différentes, c'eft-à-dire, des quatre rues intérieures de la Place, & des rues du petit Bourbon, rue Princeffe, la rue du Brave & fon allignement, jufqu'à la rue des Boucheries & la rue du Four.

Après les quatre Façades, il y aura, comme je l'ai déja dit, quatre rues de vingt pas de large chacune, qui formeront le tour de la Colonnade dont je vais parler.

Colonnade.

APrès les rues, & fur un terrein de cinq pas de large en quarré, on élevera une Colonnade, dont le plan fuit :

Des maffifs de pierre, revêtus de marbre vert ; à dix pieds de diftance, fur ces maffifs, des bafes pour trois colonnes accouplées d'ordre Corinthien, dont les deux qui feront du côté de l'intérieur de la Place feront de marbre blanc ; la troifiéme, qui fera en dehors en marbre rouge & blanc du Languedoc ; les chapiteaux ainfi que les bafes de bronze doré.

Nota que la Colonnade fera double, & préfentera un côté aux rues adjacentes, & l'autre à la Place.

Sur les Colonnes qui auront 20 pieds de hauteur, on formera une terrasse, ornée d'une balustrade de marbre blanc, dont les massifs, ornés de trophées, seront de bronze doré.

Portes de la Place.

ON élevera aux quatre angles de la Colonnade, quatre portes, sur lesquelles on placera des Statues de grandeur naturelle, suivant le détail qui suit.

Sur la premiere porte, Minerve, tenant d'une main notre Roi, encore jeune, lui montrera de l'autre Philippe, Duc d'Orleans, Regent, tenant les rênes du Gouvernement, figurées par un vaisseau battu par la tempête, dont

ce Prince tiendra le gouvernail d'un air aifé ; à fes pieds feront les attributs de la Sageffe & de la Prudence. On lira fur la porte cette infcription :

Tibi præbet exemplum.

Deuxiéme Porte.

Sur la deuxiéme porte, le Roi fera repréfenté prenant lui-même les rênes du Gouvernement, que Philippe d'Orleans, Regent, lui remettra, figurées, par un Char fur lequel fera ce Monarque ; à côté de lui, la Sageffe, la Prudence & la France, avec chacune leurs Attributs. On lira ces mots fur la porte :

Publica fœlicitas.

Troisiéme

Troisiéme Porte.

ON placera sur la troisiéme Porte la Reine, que la France & la Sagesse présenteront au Roi, qui lui tendra la main droite, & lui présentera de l'autre une Couronne, un Sceptre, & la Main de Justice, pour lui témoigner qu'il ne regnera qu'avec elle, & dans une parfaite union :

Pour inscription ces mots :

Æterna sit eorum progenies.

Quatriéme Porte.

PLaçons sur la quatriéme Porte la Naissance de Monseigneur le Dauphin ; la Déesse des accouchemens le tiendra dans ses bras, dans une drape-

rie parsemée de Fleurs-de-Lys, Mars & la Victoire lui présenteront à l'envi, l'un, une Couronne de laurier, l'autre, une armure; la Force & la Prudence un genouil à terre, s'empresseront de lui rendre leurs hommages; la Paix & le Tems y seront représentés. La premiere, accoudée sur l'Ecusson du Dauphin, couronné d'Oliviers, désignera la douceur de son caractere, & son amour pour la paix. Le second, ses aîles brisées & sa faulx cassée à ses pieds, servira à dénoter le durée des jours du Prince.

On lira cette Inscription sur la Porte.

Et erit similis Patri.

Comme ces quatre Portes seront plus élevées que la Colonnade, on observera de percer le massif, pour

laisser une communication aux terrasses.

Entre-deux des Colonnes.

L'Entre-deux des colonnes du côté des rues sera fermé par une grille de fer doré de quatre pieds de hauteur.

En dedans, l'intervalle sera rempli par un pied-d'Estal de marbre, placé au milieu, sur lesquels, car il y en aura un dans chaque vuide, on placera les Statues pédestres des grands hommes qui auront rendu des grands services à la France, j'entends seulement parler des Guerriers. Par une conséquence nécessaire, on pourra placer sur le pied-d'Estal, en face du Roi, la Statue équestre de Philippe-d'Orleans, Ré-

gent du Royaume, pendant la minorité du Roi regnant ; il sera représenté en habit de Général des Armées de France, à ses pieds, les Attributs de la Régence. La Renommée derriere lui un pied en l'air, lui placera d'une main une Couronne de laurier sur la tête; & de l'autre la trompette en bouche, ornée d'une banderole aux Armes d'Orleans, publiera ses belles actions. Les facettes du pied-d'Estal seront remplies par des plaques de cuivre, sur lesquelles seront représentés les différens évenemens de la vie de ce grand Prince. Au-dessus de la Statue, dans le milieu de l'entre-Colonne, on placera l'Ecusson d'Orleans entourré de lauriers.

Le pied-d'Estal à droite de Philippe d'Orleans, sera occupé par la Statue du fameux Maréchal de Villars.

Celui à gauche, par celle du grand Maréchal de Saxe.

Les autres, comme le Roi le jugera à propos, observant cependant, s'il est possible, de n'y placer jamais la Statue d'un homme actuellement vivant.

Intérieur de la Place qui aura 200 pas en quarré.

AU milieu, & du fonds d'un grand Bassin rempli d'eau, s'élevera une montagne de bronze, de 20 pieds de haut, au sommet de laquelle sera placée la Statue équestre de Louis XV, habillé à la Françoise, & cuirassé; il tiendra d'une main les rênes d'un coursier fougueux, & de l'autre, son Bâton de Commandement, duquel il montrera

un objet dont je donnerai le modéle ci-dessous.

Les talus de la montagne seront ornés ainsi qu'il suit :

A quatre pieds au-dessus de la surface de l'eau, seront placés quatre Chevaux marins, les deux pieds posés sur le penchant de la montagne ; leurs têtes un peu courbées vaumiront de l'eau ; leurs queuës, retroussées sur leur dos, laisseront assez de place pour autant de tritons, qui seront à cheval, & qui donneront aussi de l'eau par la bouche ; entre les quatre Chevaux, seront quatre Dauphins, leur queuë entortillée & leur nez retroussé, qui jetteront de l'eau d'une hauteur mesurée en proportion des pieds du cheval, qui portera la Statue du Roi.

Au-dessus des Chevaux & des Dau-

phins, & sur le talus de la montagne on pourra représenter en petites figures, d'un côté un campement, & de l'autre, le siége de Bergoopsom.

Le Bassin sera de marbre blanc & noir, avec une petite balustrade d'un pied de haut autour.

J'ai dit que le Roi montreroit de son Bâton de Commandement un objet; le voici; il sera placé à sa droite à côté de la porte, mais dans l'intérieur de la Place, de façon cependant à ne pas gêner l'entrée, & à pouvoir être apperçu de toutes les Portes ; je m'explique :

On élevera un placage auprès de la Colonnade, représentant l'entrée du Temple de Janus, les portes en seront fermées par un tas de Couronnes de lauriers & d'oliviers ; à côté du Temple s'éleveront à 20 pieds de hauteur

un Palmier & un Laurier, qui marieront le faîte de leurs branches, & couvriront le Temple; à leurs branches seront suspendus les Ecussons des Villes ennemies, prises pendant les dernieres guerres; celui de France, mi-couronné de laurier & de palmier, sera suspendu dans le haut. Dans le bas, & au pied de ces deux arbres, sera représentée la France, nonchalamment couchée sur un tas de drapeaux, étendarts, tambours, trompettes, timballes, canons, mortiers, & autres armes des ennemis : à la droite de la France on verra de pareilles Armes Françoises couvertes de plusieurs Couronnes de laurier : à la droite & à la gauche seront placées les Déesses de la Paix & de la Concorde : elles présenteront à la France, l'une, une Couronne de laurier, & l'au-

tre, une Couronne d'olivier. La France acceptera l'une & l'autre ; ces deux Déesses tenant chacune une torche allumée, sembleront mettre le feu aux armes des François, & à celles des ennemis. La légende qui paroîtra sur les torches sera : *Rex victor & pacificus*; Mars & Bellone, la Paix & la Concorde paroîtront s'embrasser & être unies ; elles tiendront ensemble une guirlande sur laquelle on lira ces mots :

Sic nos esse jubet Lodoix.

Suite des Embellissemens.

ON pourroit aligner la rue d'Enfer de la Porte S. Michel, & la placer vis-à-vis la route d'Orleans. Il suffiroit pour cela de renverser quinze

ou vingt toises du mur de l'enclos des Chartreux, & prendre environ douze pieds de leur terrein, qu'on pourroit leur rendre du côté du Jardin du Luxembourg, par le retranchement d'une mauvaise allée, jamais frequentée & très-mal propre.

Il faudroit, au cas que l'alignement que je propose ait lieu, élever au bout de cette rue, au lieu de la mauvaise barriere qui existe actuellement, un Arc de triomphe à trois grandes portes, bien plus larges que celles de la Porte S. Antoine, une Statue équestre du Roi placée sur le haut de cet arc triomphal feroit un très-bel effet : je pense que pour peu qu'on soit au fait de son Paris, on jugera favorablement de l'alignement proposé.

Palais d'Orleans.

ON pourroit aussi procurer un ornement à la Place S. Michel, & au Palais dit de Luxembourg, à très-peu de frais. Ce seroit d'ouvrir une porte vis-à-vis la grande allée du Jardin de ce Palais, observant de l'embellir & de la construire d'une hauteur qui annonce le grand ; pour rendre ce coup d'œil régulier, abbattre le mauvais mur qui sert de perspective à cette allée, & planter dans la campagne une allée d'arbres pour servir de suite.

Vieux Louvre.

Faire finir le vieux Louvre, j'entends seulement les Bâtimens commencés, & qui forment le quarré de la

cour ; abattre par conséquent les maisons qu'on a construites dans le milieu ; cela fait, percer une grande rue en face du grand Vestibule qui donne sur la Place du côté de la rue Froid-Manteau, qu'il faudra traverser de même que celle de S. Thomas du Louvre, par-là on se trouvera vis-à-vis la principale entrée des Thuilleries ; observant d'abattre ou d'élever la petite porte qui sert d'entrée à la grande cour ; je pense que cet arrangement produira un bel effet, à très-peu de frais ; car il ne faut abbattre que deux ou trois maisons ; voici ma preuve. Je me place dans la rue des Fossés de S. Germain, ou entre les deux rues des Poulies & du petit Bourbon, alors ma vue se perd dans l'allée des Champs-Elisées, & je traverse d'un coup d'œil tout le Jar-

din des Thuilleries ; pour perfectionner ce point de vue, on pourroit construire une cascade sur le penchant de l'allée des Champs-Elisées, observant de former un magnifique bassin auprès du Pont d'Antin : c'est aux personnes de bon goût à décider de l'effet que produiroit l'exécution de ce projet, très-peu coûteux, quoique vaste ; en se transportant sur les lieux, on sera à même d'en juger.

Entrées de Paris.

ON ne peut, sans indignation, voir de mauvaises Barrieres, pour la plûpart en très-mauvais état, servir d'entrée à une des plus belles villes du monde. La capitale des François le

D

cede en ce point aux plus petites Villes des Provinces, qui, pour la plûpart ont de très-belles Portes. De plus, les avenues de ces Barrieres sont si obliques, du moins en général, qu'on a peine à se persuader que c'est en effet l'entrée de cette Ville si fameuse, dans laquelle la Noblesse de toutes les nations, & le grand nombre de François viennent puiser le bon goût & les sciences. Il faudroit donc, & ce n'est point un embellissement, c'est une nécessité ; aligner toutes les entrées, & élever à la place de ces Barrieres, des Arcs de triomphe à deux portes. Si d'ailleurs on veut conserver des Barrieres dans les extrémités, qu'on éleve des massifs de pierre à trois ouvertures, & qu'au lieu des portes de bois, on substitue des grilles de fer à deux battans, de qua-

D ij

tre pieds de haut seulement, par-là les Etrangers ne pourront plus nous reprocher le ridicule de nos entrées dans Paris.

Remparts autour de Paris.

IL seroit à propos de former autour de Paris un Boulevard pareil à celui qui existe depuis la Porte S. Antoine jusqu'à celle de S. Honoré; voici comme je l'entends.

Renfermer Paris & tous ses Fauxbourgs par un mur de quatre ou six pieds d'épaisseur, sur lequel on pourroit conserver une espece de terrasse, former ensuite au-dehors des tours quarrées & rondes alternativement, de la même hauteur que le mur ; il me pa-

roît qu'alors Paris, renfermé dans ses murs, en seroit plus beau, & annonceroit mieux sa capitale; il seroit nécessaire dans ce cas de défendre d'adosser les maisons auprès de ce rempart; ordonnant au contraire de laisser tout autour une rue de quatre toises de large; on pourroit placer des Corps-de-garde de soldats invalides, de distance en distance, laissant la garde des Portes au Guet à pied.

Ordonner, ou, pour mieux m'expliquer, défendre de bâtir hors du rempart aucune maison, pas même à un étage, jusqu'à ce que tout l'intérieur soit bâti; ce qui, sans contredit, ne sera pas de si-tôt; il seroit d'ailleurs très-pernicieux de permettre d'aggrandir Paris; on a à la vérité placé des limites, mais ne les passe-t-on pas?

Faire abattre toutes les petites boutiques adoſſées aux Charniers des Innocens, rue aux Fers, pour procurer l'élargiſſement de cette rue, qui eſt très-étroite, quoique très-paſſagere; ſoit par rapport au Marché aux Poirées; ſoit par rapport à la Comédie Italienne; il eſt d'ailleurs vraiſemblable que le terrein que ces boutiques occupent a été pris ſur la largeur de la rue.

Démolir les murs & les mazures qui ſéparent la rue de la Fromagerie de la place du Pillori; cette rue, très-dangereuſe à cauſe du grand embarras occaſionné par les voitures de la Halle au Bled, pourra être élargie, en obſervant de conſerver à côté deux trotoirs pour les gens à pied.

Ordonner que tous les égoûts des toîts ſeront conduits juſqu'à terre par

des tuyaux de plomb : pour se convaincre de l'utilité de cette réforme, on peut observer que dans les rues où il n'y a point de ces sortes d'égoûts, la rue en est bien plus belle.

Les maisons, du moins quant à la façade, ne pourront être bâties qu'en pierre, & seront élevées à la hauteur de quatre étages, non compris la mansarde, qui ne paroîtra pas sur la rue; les maisons devant être terminées par une balustrade de pierre, toutes les fenêtres auront des balcons; ce réglement aura lieu pour toutes les maisons situées dans les rues, desquelles il sera fait un état. Si le Propriétaire qui fera bâtir la maison n'étoit pas assez riche pour se conformer au réglement, la Caisse des Embellissemens lui prêtera les sommes nécessaires, en justifiant par

lui que la maison qu'il fait bâtir n'est pas affectée par aucune rente payable à l'Eglise, ou hypothéquée par des douaires ou autres dettes ; dans tous les cas, le prêt que la Caisse fera sera publié & enregistré au Greffe Civil du Châtelet, & les Intéressés auront le mois pour s'y opposer, après lequel tems ils seront non-recevables, & la Caisse privilégiée pour les intérêts & pour le capital, même au bailleur de fonds.

Il est aisé de juger de l'effet que produira cette simétrie, par les différens morceaux de cette espece qui existent dans certaines rues.

On ne pourra sceller dans les susdites rues aucunes barres, soit pour étendre du linge, ou à l'usage des Teinturies ; ceux qui seront trouvés en contraven-

tion payeront à la Caisse une amende de 24 liv. qui ne sera pas comminatoire, la moitié étant applicable à l'Hôtel-Dieu.

Quant aux Enseignes, elles ne pourront être placées au-dessus du balcon du premier étage, ni excéder la grandeur qui sera prescrite.

On fera aussi un réglement pour les plafonds que les Marchands font placer au-dessus de l'entrée de leur boutique; leur irrégularité produit un coup d'œil désagréable, qu'il faut corriger, puisque d'ailleurs cela ne causera aucune dépense au particulier, la réforme n'étant que pour l'avenir.

Pour conserver l'alignement de la rue de la Juiverie, dans la Cité, il faudra faire démolir l'avancement de l'Eglise de la Magdeleine, & y substituer un portail régulier, quoique simple.

Ordonner qu'à l'avenir toutes les lanternes, dont le nombre fera double, feront fufpendues à des potences de fer à la même hauteur que les Enfeignes, mais plus avancées ; les cordes qui les foutiennent à préfent gâtent totalement la rue & produifent un effet bizarre, leur nombre étant d'ailleurs peu confidérable, elles ne donnent pas toute la clarté néceffaire.

Pour ne pas rifquer que la Ville oppofe à cette propofition la dépenfe néceffaire pour cette augmentation, la Caiffe des embelliffemens y fuppléera.

J'ai oublié, à l'article des maifons, que je voulois propofer d'arrondir à l'avenir les encoignures de celles qui formeront les coins ; je crois que cet objet eft d'autant plus intéreffant, qu'il rend le tournant des caroffes aifé, & fatisfait la

vue ; ceux qui subsistent dans le goût dont je fais l'exposé, démontreront le solide de mon projet.

Il conviendroit de faire mettre des balustrades aux trotoirs de tous les Ponts de Paris, & aux descentes du côté des issues ; on éviteroit par-là les accidens qui arrivent journellement lorsque le pavé est gras, ce qui est ordinaire à Paris.

La Fontaine de la Croix du Trahoir peut fournir à la rue S. Honoré un embellissement charmant ; pour cela, il faudroit abattre le mauvais bâtiment auquel elle est adossée, & construire à la place une Fontaine en marbre avec un bassin arrondi, la Statue du Roi placée au-dessus de toute l'élévation feroit un très-bel effet.

Les Thuilleries.

LA terrasse qui regne le long du frontispice des Thuilleries, du côté du jardin, & qui termine d'un côté à la petite porte qui sert d'issue dans le chemin de Versailles ou au Pont-Royal, & de l'autre à la petite avant-cour du Manege, peut être embellie comme il suit:

On peut faire démolir les deux petits murs que nous avons dit être aux extrémités, à leur place y substituer deux magnifiques grilles de fer, en observant de placer dans le milieu deux portes qui formeront l'entrée des deux côtés, au moyen de quoi on pourra boucher celles qui existent actuellement : ensuite, & pour rendre la vue

Embellissemens de Paris.

du côté de l'avant-cour du Manége plus agréable, on pourra percer une entrée à travers les Ecuries du Roi jusqu'a la rue S. Honoré, observer qu'elle soit d'une hauteur proportionnée aux grilles de la terrasse, construire dans la rue S. Honoré, en face de cette entrée, une belle Fontaine, par là le coup d'œil sera gratieux, lorsqu'on entrera par la porte du Pont-Royal, & magnifique du côté de l'entrée de la rue S. Honoré, parce que, non-seulement on verra la terrasse des Thuilleries & le profil du Château, mais encore en perspective la rue du Bacq, & les beaux Hôtels du Quai d'Orsai.

En outre, former au Manége un point de vue autre que celui d'à présent; voici comme je l'entends.

En passant par la rue S. Louis dans

la

la rue S. Honoré, on entre dans la rue ou petite Place du Carousel, de laquelle on apperçoit une porte qui conduit dans la cour des Ecuries ; delà, on passe sous un très-petit & très-écrasé passage, par lequel on pénétre dans l'avant-cour du Manége, alors seulement on le découvre : on peut, sans rien gâter, changer cette disposition ; voici le fait.

Je fais abattre la porte d'entrée qui est dans la rue du Carousel, & les deux Remises qui sont à gauche de la Porte ; ensuite un vieux bâtiment informe, sous lequel est le passage dont j'ai parlé ; sur la droite de la cour, des vieilles Ecuries assez mal bâties, & d'ailleurs peu utiles : cela fait, je fais construire à la place de la Porte d'entrée & des deux Remises, un mur d'appui, une

E

grille de fer dessus, ensuite une belle Porte au milieu. Et comme le terrein va en pente, on peut former une entrée pour les carosses vis-à-vis la Porte principale, & une terrasse avec des marches de pierre vis-à-vis les deux Portes des côtés, pour les gens à pied. Alors on verra d'un coup d'œil le Manége, & l'avant-cour pourra contenir cent carosses. Je pense qu'il n'est pas nécessaire de prouver l'utile & l'agréable de ce projet, ceux qui connoissent le local s'en formeront aisément l'idée.

Il conviendroit aussi de continuer le Fossé qui regne du côté du Pont tournant jusqu'au chemin de Versailles, afin qu'il bordât entierement la face du Jardin de ce côté-là.

Il conviendroit d'ajoûter des eaux dans les Bosquets du Jardin des Thuil-

E ij

leries. Lorſque j'en ſerai à l'article des nouveaux Ponts je donnerai un moyen aiſé pour en procurer, & pour remplir même les Foſſés en tout tems, ce qui ſeroit plus convenable que le délâbrement dans lequel ils ſont actuellement.

Embelliſſement du Palais Royal.

ON pourroit embellir le Palais Royal à peu de frais, voici mon projet. Du côté de la Place du Palais & ſur la rue S. Honoré, j'abbats la Porte d'entrée avec le petit Collidor qui regne au-deſſus, j'y ſubſtitue deux magnifiques Portes, dont le deſſus ou le faîte ſera terminé par une terraſſe bordée par une baluſtrade de marbre

blanc. Je change l'entrée du corps de logis du milieu, & continue encore deux portes dans l'alignement des premieres ; je passe dans la seconde cour, & ayant fait démolir la masse de pierre qui la sépare du Jardin, j'y substitue un rang de Colonnes de marbre blanc, accouplées deux à deux à double rang. Observant encore de placer deux portes dans l'alignement des quatre premieres ; je conserve une terrasse à la même hauteur de celle qui existe à présent ; cela fait, je change la disposition de la grande Allée, que je place au milieu du Jardin, sans cependant toucher à la belle Allée de Maroniers, ce qui produira l'effet suivant, observant cependant de faire en face de la Porte qui sera à droite, une Allée égale à celle que je change de place, de sorte

qu'il s'en trouve une vis-à-vis chaque Porte. Ensuite je fais démolir dans la rue neuve des Petits Champs les deux maisons qui se trouvent dans l'allignement des deux grandes Allées, en sorte que l'Allée gauche puisse être vue tout comme la droite. De cette vue-là, dans laquelle je forme deux entrées magnifiques, dont l'une se trouvera d'un côté vis-à-vis la rue Vivienne, & de l'autre vis-à-vis la rue S. Thomas du Louvre, l'autre, d'un côté vis-à-vis la porte des Ecuries de son Altesse, qu'on pourra orner ; & de l'autre côté, vis-à-vis le regard de la Fontaine du Château d'Eau qui est dans la Place du Palais Royal ; d'après cet exposé, il est aisé de concevoir combien ce Palais, actuellement très-borné, aura de grace. Pour perfectionner le tout, on pourroit percer

une porte ou un regard à grille de fer dormante à travers l'aîle gauche du Bâtiment qui donne sur la seconde cour, & de suite, sans toucher au petit Jardin, un autre regard ou vue à travers le dessous de la Gallerie du Bâtiment neuf, qui aboutira à la rue de Richelieu ; de sorte que d'un coup d'œil on verra à travers le Bâtiment neuf de la rue des Bons-Enfans à la rue de Richelieu, & de cette derniere à la rue des Bons-Enfans : on pourroit construire dans ces deux vues, vis-à-vis les Entrées, deux belles Fontaines, ornées d'une perspective ; je crois que cette disposition produiroit un très-bel effet, sur-tout, si tout le Bâtiment étoit continué dans la même élévation que l'aîle droite de la seconde cour, & que, plaçant le grand escalier du côté

de la premiere cour & dans le milieu du Bâtiment, on fît trois Portes fur la rue, dont l'une en face du veſtibule vis-à-vis l'eſcalier, les deux autres comme il a été dit.

L'emplacement de cet eſcalier produiroit l'effet ſuivant, ſans toucher au Salon de compagnie qui exiſte. Il laiſſeroit une grande Salle pour la Livrée ſur la premiere cour, & ſur la ſeconde, le Salon d'à preſent, où il eſt, à la place de l'eſcalier qui eſt ſur pied, un autre Salon de même grandeur, avec chacun ſon anti-chambre ſur la premiere cour, de ſorte que ce corps de logis du milieu fourniroit une égale diſpoſition pour les deux Appartemens de Monſeigneur le Duc d'Orleans & de Madame la Ducheſſe; au lieu qu'en laiſſant ſubſiſter le vilain eſcalier dans la place où il eſt,

l'Appartement de Madame la Duchesse sera tronqué ou privé de deux belles pieces ; je conçois que ce que j'avance produiroit un effet admirable.

Grand & petit Châtelet.

LE grand Châtelet est, je l'avoue, un Bâtiment bien ancien ; c'est un monument respectable, & une preuve non-suspecte de l'Antiquité de Paris ; mais toutes ces raisons doivent-elles balancer la commodité publique ? Et, comme je le disois il y a quelques jours à un homme d'esprit & fort amateur des vieux Châteaux, faut-il attendre que le nombre des malheurs qui arrivent journellement sous ce passage, soit à son période, pour faire un sacrifice de

cette masse informe, construite par la nécessité & non par le decorum ? En partant d'après ce principe, il convient d'abattre du grand Châtelet tout ce qui est sur le passage, en observant de l'élargir & de faire les murs de la façade. On peut, par ce moyen, conserver l'utile de ce Bâtiment, si on le trouve à propos, & retrancher tout ce qui borne la vue. Il en est de même du petit Châtelet.

Plan d'un Hôtel de Ville.

L'Hôtel de Ville est sans contredit situé dans l'endroit qui lui convient le mieux, mais il est très-mal construit & trop resserré. Voici, sans entrer dans le détail, les changemens

que je crois convenables & les moins dispendieux.

Laisser subsister le Bâtiment actuel à l'exclusion de la Façade.

Abattre la Maison ou Communauté des Enfans du S. Esprit, le Bureau des Pauvres, & toutes les maisons adjacentes, au nombre de trois ou quatre, jusqu'à la rue de la Tixeranderie, dans l'alignement de l'Hôtel de Ville existant.

Abattre de même le côté gauche de la rue du Mouton, & les maisons de l'intérieur de la Place de la Gréve, jusqu'à l'alignement des maisons qui vont aboutir au Quai Pelletier, qu'il faut pousser dans sa direction jusqu'audelà de la rue de la Mortellerie, ce qui aggrandit la Gréve d'un bon tiers. Cela posé, faire élever un corps de bâti-

ment en face de la riviere, continuer celui qui exiſte juſqu'à ce premier, & en conſtruire un pareil vis-à-vis. Placer l'Entrée principale au milieu du Bâtiment de la perſpective, & laiſſer un paſſage de chaque côté pour la communication de la rue de la Tixeranderie avec la Place.

Si ce projet a lieu, je crois à propos de faire ſervir le Marché S. Jean pour les Exécutions, & de ne plus permettre qu'elles ſoient faites dans la Place de la Gréve.

Ordonner qu'il ſera placé ſur les Portes de toutes les Egliſes & de toutes les Maiſons Religieuſes un marbre noir, ſur lequel ſera écrit en lettres d'or.... Egliſe, Couvent ou Monaſtere de..... fondé l'an.... par... quartier...;, &c. Il me paroît que

cet ufage feroit très-commode & orneroit les frontifpices.

Embelliſſemens ou réparations à faire aux Ponts de Paris.

LEs Ponts, comme très-effentiels pour la communication des différens quartiers, doivent faire un objet important & entrer pour beaucoup dans tous les projets qu'on fait pour l'embelliſſement de Paris ; plus leur nombre eſt grand, plus le commerce eſt aifé & gracieux ; on peut même avancer que Paris feroit impraticable fi on étoit obligé de traverfer la Seine fur des batelets, comme vis-à-vis le Louvre.

Pont

Pont Neuf.

LE Pont Neuf, comme le plus ancien, occupera le premier rang dans l'ordre que je me suis proposé d'observer en parlant des différens embellissemens ou des réparations, soit essentielles, soit de pur agrément qu'on peut faire aux Ponts de Paris.

Il seroit donc nécessaire de réparer ce Pont ; il y a bien des pierres qu'on pourroit changer, soit dans les massifs, soit aux arches, aux éperons & aux gardes-fous ; le regratter entierement & remplacer les morceaux de sculpture que le tems a rongés.

De plus, faire recreuser le canal de la riviere, depuis le petit Pont de l'Hôtel-Dieu jusqu'à ce Pont, afin de

conserver le coup d'œil du bassin en tout tems, & fournir de l'eau à une machine pareille à celle du Château de la Samaritaine, que je propose de construire dans ce canal & au milieu de cette partie du Pont Neuf ; d'abord pour simétriser avec celle qui existe, & en second lieu, pour donner de l'eau à la nouvelle Place, ou dans les endroits qu'on jugera à propos. En outre, il conviendroit de supprimer les misérables échoppes qu'on éleve tous les jours sur ce Pont, pour trois raisons essentielles.

La premiere, parce que ces échoppes ruinent totalement les gardes-fous de ce Pont.

La seconde, parce qu'elles bornent le passage qui doit être libre, sur-tout sur un Pont aussi passager.

La troisiéme, parce que tout le monde convient qu'elles bornent la vue & masquent le plus beau Pont de Paris.

On objectera peut-être, *je dis peut-être, parce que l'objection seroit ridicule*, que de tous les tems il y a eu des Echoppes sur ce Pont ; je réponds que de tous les tems elles ont produit un très-mauvais effet, & qu'il est surprenant que dans une Ville où l'on se pique d'avoir du goût, on n'ait pas fait la reflexion que je fais aujourd'hui.

Mais, dira-t-on peut-être, le revenu de ces Echoppes a été donné aux Valets-de-Pied de Sa Majesté ou à d'autres, *car j'ignore totalement à qui*, comment les priver de ce don gratuit, effet de la libéralité du Maître ? Ma réponse est simple, elle est même sans

replique; la Caisse des Embellissemens que je propose d'établir payera tous les six mois par conséquent, en deux termes égaux, le revenu que produisent ces Echoppes, à qui il appartiendra. Je crois avoir rempli ma promesse, & je n'attends point de replique.

Qu'il fera beau voir ce Pont dégagé de tous les haillons dont ces Echoppes fourmilient, & embelli par un nouveau Château, parallele à celui de la Samaritaine; réparé d'ailleurs jusques dans ses fondemens, & regratté entierement; prêter au François tout comme à l'Etranger une voye aisée & gracieuse; une vieille savate ni une vieille culotte suspendue à un mauvais pieu ne donneront plus dans le nez des passans, & on ne verra plus deux personnes gênées dans leur passage sur le Pont le plus large de la France.

Pont Royal.

LE Pont Royal, quoique le plus récent, tiendra le second rang, soit parce qu'il se trouve naturellement sur la même ligne, soit parce que le souvenir de Louis le Grand ramene toujours un Français à l'admiration des beaux Edifices que la Capitale doit à ce Monarque, car l'on peut dire de ce Prince que rien ne lui a échappé, l'utile, l'agréable & le magnifique, tout étoit de son ressort ; tout le prouve, Paris, la campagne, nulle part on ne trouve que du beau ; tout ce qui part de sa main est marqué au coin du bon goût. Revenons au Pont Royal qui en est un exemple bien frappant ; il est certain que ce Pont est très-beau ;

130　　*Observations.*

mais qu'on me permette une réflexion, je ne connois pas pourquoi on ne l'a pas placé vis-à-vis la Terrasse du Palais des Thuilleries, il n'est pas douteux qu'en suivant le projet que j'ai donné de substituer une grille à la place du mur & de la porte de pierre qui forme l'entrée du jardin de ce côté-là, & de suite de l'autre côté, y joignant une pareille grille, & faisant une entrée dans la rue S. Honoré, cette disposition ne produisît un effet admirable ; cela n'étant pas, il faut toujours embellir ce Pont, & je crois qu'il conviendroit de lever sur un trotoir opposé au Pont Neuf une piramide de marbre blanc pour graver au bas l'époque de sa fondation, & le nom du Roi, par les ordres duquel il a été construit.

Pont Notre-Dame.

LE Pont Notre-Dame, un des plus anciens de Paris est susceptible de bien d'embellissemens, ainsi qu'il suit:

On pourroit abattre les maisons qui sont dessus, & ce seroit le mieux.

Dans le cas qu'on les laisse, il faudroit changer leur forme, qui est très-irréguliere. Voici la façon dont je m'y prendrois.

J'abattrois les maisons jusqu'au premier pour élever un second perpendiculaire, sur lequel je formerois une terrasse bordée d'une balustrade de pierre; j'éleverois en forme de Tour le Château de la Pompe, qui forme le milieu du Pont du côté de la rue & du côté de l'eau; j'y placerois un Carillon & un

Cadran, je regratterois tous les murs & défendrois d'y mettre des auvents, pour les Boutiques, point d'Enseignes qu'en plafond, & les Lanternes en potence & à double rang. Je n'oublierois pas de regratter les quatre figures qui sont aux deux extrémités du Pont, & formant un portail au Quai de Gêvres, je ferois réparer tout le Pont; il n'est pas douteux que cette réparation ne rendît ce Pont très-joli, je préfererois cependant le premier moyen d'embellissement, qui consiste à renverser les maisons, & à construire deux trotoirs pour les gens de pied, observant de laisser subsister le Château de la Pompe, qui, réparé & embelli, formeroit un très-bel effet. Ce parti me paroît le plus convenable.

Pont S. Michel.

LE Pont S. Michel eſt le Pont le plus mal conſtruit de Paris, extrêmement voûté des deux côtés, & fans aucune avenue droite ; on pourroit l'appeller le Pont du Cherche-Midi, quoiqu'en effet il y ſoit en face ; je crois qu'on pourroit changer cette mauvaiſe diſpoſition, en allignant la rue S. Barthelemi & celle de la Barillerie, déja très-étroites ; de plus, mettre à niveau cette rue depuis le Pont-au-Change juſqu'au Pont S. Michel, la rue S. Louis juſqu'à la rue du Harlai, & le Marché-Neuf juſqu'à la rue neuve de Notre-Dame. On pourroit en faire autant aux rues adjacentes à l'autre côté du Pont, enſuite abattre les maiſons,

s'il est possible, ou les simétriser & regratter de même que tout le Pont en général ; placer une Fontaine au milieu de la Place de S. Michel, ou adossée au Caffé, communément appellé le Caffé de Ferret, parce qu'il est moralement impossible d'aligner les rues de ce côté-là à cause de leur mauvais arrangement, étant de fait que la rue de la Vieille-Bouclerie est totalement à côté, & que la rue de la Harpe se détourne encore plus. Voilà, je crois, tout ce qu'on peut faire pour embellir ce Pont, à moins que, renversant les maisons, on ne construisît des trotoirs & une piramide sur un des côtés pour servir, ce que de raison.

Pont-au-Change.

LE Pont-au-Change eſt en très-bon état, on ne peut propoſer pour ſon embelliſſement que le renverſement des maiſons qui le couvrent, pour y ſubſtituer deux trotoirs. On pourroit auſſi redorer en entier la perſpective du côté du Quai de Gêvres, auquel il faudroit auſſi faire une entrée moins écraſée & plus ornée.

Pont Marie.

LEs maiſons qui ſont ſur le Pont-Marie font un très-mauvais effet, il ſeroit à propos de les démolir & d'y placer à l'ordinaire deux trotoirs,

regratter & réparer entierement ce Pont, & continuer le Quai qui va joindre celui des Célestins.

Le Pont Rouge.

LE Pont Rouge est très-bien construit, il est très-commode pour les habitans de l'isle S. Louis, & très-commode pour la communication de l'isle Notre-Dame; on voit cependant à regret les allarmes annuelles des Entrepreneurs, de la Ville, & du Public; lorsque, *ce qui arrive souvent*, la riviere se trouve prise & glacée jusqu'à Charenton seulement, & au-dessus, on craint la débacle des glaces, & on voit avec surprise jusqu'à deux cens hommes confier leur vie à des glaçons de peu d'étendue pour conserver un Pont de bois.

Ce

Ce n'est qu'à Paris qu'on voit pareille chose ; les Provinces les plus reculées, les Villes même les moins considérables, & placées jusques dans le sein des montagnes font des dépenses Royales pour construire un Pont sur une petite riviere, quelquefois sur un mauvais ruisseau, j'en ai vû moi-même plusieurs de ce genre, & j'ai admiré la sagesse & la prudence des Habitans de ces Villes. Faut-il que Paris le cede en cela, comme en bien d'autres choses, même aux Villages ? c'est, en vérité, un aveuglement difficile à concevoir : que la Ville ait des dépenses à faire, j'en conviens ; mais la construction d'un Pont de pierre dans cet endroit ne devroit-elle pas faire portion de ces mêmes dépenses ? Oui, sans doute, il est donc à présumer que le plan que je vais donner

pourra être exécuté, puisque la Caisse des Embellissemens en fera les frais: le voici en deux mots.

Nouveaux Ponts à construire dans différens endroits de Paris.

J'Ai proposé d'abattre le Pont Rouge pour y substituer un Pont de pierre qu'on appellera désormais le Pont S. Louis ; ce n'est pas tout, il faut procurer une issue à ce Pont, & en faciliter l'abord aux carosses & aux gens de pied ; c'est à quoi je vais pourvoir par le projet de l'ouverture d'une nouvelle rue, qui fera un très-bel effet : voici mon idée.

Je pars de la porte du Palais qui est en face de la rue de la Vieille-Draperie, que je suis en direction ; je traverse

148 *Observations.*

la rue de la Juiverie, & j'entre dans celle des Marmoufets, que je quitte pour entrer dans le Cloître des Chanoines de Notre-Dame, dans lequel feulement il faudra démolir quelques maifons, pour continuer l'alignement jufqu'au Pont S. Louis, qui, traverfant ce bras de la Seine, joindra l'Ifle Notre-Dame à celle de S. Louis, précifément à la pointe où termine le Pont Rouge qui exifte. Il fera à propos d'abattre la premiere maifon de cette pointe, pour procurer une avenue aifée à ce Pont & aux deux Quais de l'Ifle, obfervant de former une perfpective qui pourroit être un Château d'Eau dans le deffein le plus convenable à la fituation du lieu. Je penfe que cette rue & ce pont, en produifant l'agréable pour le coup d'œil, puifqu'on verroit

l'Isle S. Louis du Palais, & ce dernier de l'Isle fourniroit aussi l'utile, vû que les carosses & toutes les voitures pourroient profiter de la communication, & s'épargner un détour considérable ; il ne convient d'ailleurs nullement qu'un Bourgeois soit obligé de fouiller à sa poche à tout quart d'heure, si ses affaires sont dans ce quartier, pour payer un liard pour son passage.

Pont de Bouillon.

L'Incommodité, plus encore l'inconvénient des Battelets & la nécessité auroient dû engager la Ville à faire construire un Pont sur la Seine, vis-à-vis la rue S. Thomas du Louvre & en face de l'Hôtel de Bouillon, Faubourg S. Ger-

main : il est incontestable que cette communication essentielle, tant pour les voitures que pour les gens à pied, produiroit un effet admirable ; car la moindre augmentation de l'eau nous prive de ce passage, & la nuit vient tous les jours nous ôter cette commodité ; de sorte que le quartier le plus habité soit dans Paris ou dans le Faubourg S. Germain, fourmille de Bourgeois qui sont obligés d'aller jusqu'au Pont Neuf, ou de remonter jusqu'au Pont Royal pour parvenir chez eux ; les voitures d'ailleurs font le même détour en tout tems. Toutes ces considérations doivent engager la Ville à se prêter à la construction de ce Pont, en facilitant autant qu'il sera en elle, en favorisant même l'établissement de la Caisse des embellissemens de Paris, & procurant par ses pressantes

sollicitations auprès du Roi, d'ailleurs très-porté à remplir les vœux de ses Sujets, l'exécution immense que je propose, & qui changera, sans contredit, Paris en son entier.

Pont Dauphin.

J'Appelle Pont Dauphin un Pont que je propose de construire sur le chemin de Versailles, vis-à-vis l'Hôtel des Invalides, pour faciliter la communication de Passi, Chaillot, le Fauxbourg saint Honoré & autres lieux, avec le Fauxbourg saint Germain ; l'avenue de l'Hôtel sera d'ailleurs plus belle, car aujourd'hui il faut l'aller chercher bien loin, & avec tout cela on n'y arrive jamais en face. On pourroit construire sur ce Pont un Château pour une

Pompe qui fourniroit de l'eau aux promenades des Invalides, aux Champs Elifées, au jardin des Thuilleries, & au Fauxbourg S. Honoré.

Pont Saint Antoine.

POur fentir l'utilité du Pont que je propofe, il convient d'abord de faire connoître le lieu dans lequel je veux le fituer ; fuivez-moi, Lecteur, & je vais vous mettre au fait dans un inftant. En fortant par la Porte faint Antoine, tournez fur la droite, prenez une rue que vous trouverez le long des foffés de la Baftille & de l'Arfenal, elle porte le nom de rue de la Contrefcarpe, & va aboutir à la Seine vis-à-vis la nouvelle chauffée que l'on vient de conftruire de l'autre côté de la riviere à côté de la

Salpêtriere, & qui va joindre le chemin de Choisi-le-Roi, celui de Fontainebleau, & autres.

Alors arrêté par la Seine, supposés un Pont qui joigne la rue de la Contrescarpe, au bout de laquelle vous vous trouverez avec la chaussée dont je viens de parler, n'est-il pas vrai qu'en admettant la supposition ou bien l'existence du Pont proposé, vous continuez votre route, & franchissez la Seine ?

Prouvons à présent l'utilité, ou pour parler vrai, la nécessité de ce Pont. Je suppose qu'un homme à pied ou bien en voiture parte pour Choisi, Fontainebleau, ou autres lieux circonvoisins, ou bien un autre qui arrivant à Paris de ces mêmes Villes ou Villages passe sur la chaussée de la Salpêtriere ; le premier est logé dans le Fauxbourg saint An-

toine, au Marais, dans le Fauxbourg faint Honoré, ou quartier Montmartre, & environs; celui qui arrive à Paris veut ou doit aller loger dans les mêmes quartiers; qu'arrive-t'il alors ? c'eſt que l'un & l'autre font obligés de paſſer fur les Ponts de la Tournelle ou Marie, & faire par conſéquent un détour très-conſidérable, que le Pont propoſé leur épargneroit. On pourroit faire au milieu de ce Pont une Pompe pour fournir de l'eau aux Cazernes que je propoſerai de conſtruire aux environs.

Quais de Paris.

LEs Quais font un des plus beaux ornemens de Paris, c'eſt de quoi tout le monde convient.

La négligence cependant avec laquelle on les entretient semble prouver le contraire. En effet non-seulement ils dépérissent en bien des endroits, sont imparfaits en beaucoup d'autres, mais même on souffre qu'on les ruine, & qu'on les borne avec des Chantiers de bois dans les positions les plus agréables. Manque-t'on de place à Paris pour y placer les bois à brûler ? & peut-on voir, sans indignation, les Quais des Théatins, & celui des Thuilleries servir à cet usage ?

Concluons donc non-seulement pour l'embellissement, la réparation, mais encore l'augmentation des Quais dans le détail suivant, & d'abord ;

Il convient de construire au-dessus du Pont S. Antoine, des deux côtés de la riviere, deux Quais de cinquante toises

de long terminés par deux tours, au haut desquelles seront posés deux Phalots pour annoncer aux Barques l'entrée de Paris pendant la nuit.

Le Quai depuis le Pont-Marie jusques & vis-à-vis le Bureau de la Diligence de Lyon, Port S. Paul, a besoin d'être rétabli entiérement.

Continuer le Quai d'Orsai, jusqu'au de-là de Passi.

Celui des Thuilleries jusqu'à celui de Passi.

Réparer en entier celui de la Mégisserie, qui est totalement délâbré.

Places de Paris.

Demolir le Pavillon de la Place Royale du côté de la rue S. Antoine, & celui qui cache la vûe du Por-

tail de l'Eglise des Minimes, qu'il couviendroit réparer & regratter, c'est procurer à cette Place un embellissement peu coûteux, très-convenable, que tout le monde à trouvé nécessaire de tout tems, & qu'il est ridicule de refuser.

Elargir les deux entrées de la Place de Louis le Grand, ce seroit donner une preuve non équivoque du retour du goût en France. En effet, peut-on laisser subsister un défaut si grossier, uni avec un tout en général assez beau, quoiqu'au fonds mal conçu, plus mal exécuté?

Acheter la place de l'Hôtel de Soissons, & le reste des maisons qui forment le quarré entier, ensuite faire construire sur les quatre rues adjacentes quatre corps de logis à six étages, qui auroient leur entrée en dehors au milieu du ter-

rein

rein & en face de la rue saint-Honoré ; bâtir un Hôtel magnifique pour y placer l'Opéra, qui n'est pas assez au large dans l'endroit où il est actuellement ; former autour de l'Hôtel un Jardin qui seroit spacieux pour servir de promenade publique à ceux qui iroient à l'Opera seulement.

Nota. Qu'on logeroit dans l'Hôtel tous les Acteurs & toutes les Actrices convenablement.

Et qu'on conserveroit un des quatre corps de logis, dont j'ai parlé, pour servir de Magasin pour les Machines de l'Opéra.

On pourroit établir un Concert auquel on donneroit, avec l'agrément de Monseigneur le Duc d'Orleans, le Théâtre du Palais Royal ; ce Concert, au reste, n'auroit lieu que le Lundi,

H

le Mercredi & le Samedi ; je crois que la Musique Françoise se ressentiroit bientôt de cet établissement, surtout si on en donnoit les profits pour servir de récompense au célebre Rameau, qui seroit chargé du gouvernement. Il conviendroit aussi, pour former une Place devant l'Hôtel de l'Opéra, de prendre dix toises sur le terrein de l'Hôtel de Soissons, & d'abattre le quarré qui est entre la rue des Vieilles-Etuves, & celle d'Orleans, par ce moyen deux cens carosses pourroient être aisément placés.

Place de la Bastille.

LA Place de la Bastille, quoique très-irréguliere, pourroit être embellie ainsi qu'il suit. Il faudroit d'abord abat-

tre les petites maisons qui ont été construites sur les fossés de la Bastille en face de la rue saint Antoine ; cela fait, placer la Porte du même nom, autant qu'il seroit possible, dans l'alignement des rues saint Antoine & du Fauxbourg, & réparer les murs de la Bastille pour rendre cette entrée de Paris plus riante.

Ensuite faire construire une magnifique Porte à l'Arsenal, observant d'aligner l'entrée, & de percer une Porte parallele du côté du jeu du Mail en face de l'Isle-Louvier, qu'on pourroit entourrer d'un bon mur orné de quelques bastions & autres fortifications pour servir de Citadelle à Paris sur la riviere, d'ornement à ce quartier, & de logement au Gouverneur de l'Arsenal, ou bien de magasin à poudre. On pourroit, pour établir la communication entre

cette Isle & l'Arsenal, jetter un Pont sur ce petit bras de riviere.

Revenons à la Place de la Bastille, dans laquelle il faudroit construire une très-belle Fontaine, en face de la porte de l'Arcenal, pour lui servir de perspective, & d'ornement à la Place. Ceux qui connoissent le local peuvent se former aisément une idée de l'effet que produira l'exécution de ce que je propose.

Rue Neuve Notre-Dame.

CEtte rue, qu'on se propose d'élargir depuis si long-tems, & qui en a tant besoin, semble reprocher à ceux qui pourroient l'ordonner, leur lenteur à exécuter ce projet, tant de fois conçu, jamais exécuté.

Et, en effet, le Roi ou la Reine ne vont jamais à la Métropole sans que cette époque ne soit marquée par quelque évenement sinistre ; j'en ai été moi-même plusieurs fois le témoin oculaire.

Ne devroit-on pas, pour les éviter, élargir cette rue, & former une Place devant Notre Dame, qui réponde à l'auguste Majesté de ce Temple. Il est honteux qu'on attende du tems un élargissement, non-seulement nécessaire, mais même essentiel. Pour rendre parfaite la perspective de cette rue, il faudroit réparer & regratter le frontispice de la Métropole dans son entier, & faire des Portes neuves à l'Eglise, celles qui existent étant très-vilaines.

Après l'alignement de la rue Neuve-Notre-Dame, on pourroit aligner celle de Saint Martin, dans toute sa lon-

gueur, sans cependant s'engager dans une dépense considérable.

Dans la rue S. Denis, & en face de la rue de la Ferronerie, il faudroit faire élever une perspective, au milieu de laquelle on placeroit une magnifique Fontaine.

Le Carrefour de Buffi, auquel viennent terminer la rue du même nom, celle de S. André-des-Arts, la rue de la Comédie Françoise, la rue Mazarine & la rue Dauphine, pourroit & devroit être embelli ; il en est très-susceptible : voici mon projet.

Abattre une maison qui fait l'encoignure des rues S. André-des-Arts & Comédie Françoise, une autre de l'encoignure de la rue S. André-des-Arts & rue Dauphine, & l'autre de la rue Mazarine & Dauphine : cela fait, il

reste une Place assez grande, au milieu de laquelle je place un pied-d'Estal avec une Statue pédestre du Roi, aux cinq encoignures, cinq Fontaines ; en observant d'embellir le tout jusqu'au haut des maisons, à moins que les Propriétaires ne veuillent y ouvrir des fenêtres, & y placer de beaux balcons : alors on se contenteroit d'orner jusqu'à cette hauteur ; on nommeroit cette Place *la Françoise*.

Le Collège Mazarin.

J'Ai oublié de dire dans l'article de l'embellissement des Quais de Paris, qu'il conviendroit de démolir les deux pavillons du College de Mazarin qui bornent beaucoup le Quai Conti, & gênent la voye publique.

Palais où l'on plaide.

LE Palais dans lequel la Cour du Parlement tient ses Assemblées & rend la justice aux Sujets du Roi, est en très-mauvais état. Voici les réparations que je crois convenables.

En premier lieu, faire démolir les échoppes adossées au mur de clôture dans les rues S. Barthelemi & de la Barillerie, celles qui sont aussi adossées au mur en-dedans. Réparer entierement ce même mur, & bâtir de nouvelles Portes à la place de celles qui existent ; former une entrée à la grande Salle où sont les Libraires, dans le même endroit où elle est à présent, mais plus large & bien moins rude.

Changer toutes les portes des cham-

bres, très-petites pour la plûpart, en des grandes portes brisées.

Parqueter & boiser toutes les chambres, en refaire les cheminées, & y placer des grands Poëles de fayance, desquels un grand balustre de fer empêchât l'approche.

Réparer tous les planchers, & faire par-tout des plafonds, où il sera nécessaire.

Blanchir ou regratter tous les corridors.

Rendre la sortie du côté du Quai des Orfévres aisée pour les équipages de M. le premier Président, & généralement faire toutes les réparations convenables ou nécessaires à ce Palais.

J'oublie de parler de l'Horloge placé dans la Tour, dite de Montgommeri ; l'abandon dans lequel elle languit, quoiqu'elle passe pour la pre-

miere que nous ayons euë en France, prouve le peu de goût de ceux qui en ont eu le gouvernement; il y a plus, c'est que j'ai connu un Etranger qui, après l'avoir examinée, a voulu la mettre en état pour rien, ce qu'on lui a refusé; je crois qu'il conviendroit de la faire réparer & de débarbouiller le Cadran, qu'on assure être très beau. De plus, dans le Palais, changer tous les chassis des fenêtres & toutes les vîtres, pour y substituer de grands carreaux. Réparer les prisons qui sont en très-mauvais état.

Réparer entierement toutes les Cours du Palais, qui sont totalement délâbrées, en recrépir ou regratter tous les murs.

Faire de nouvelles Portes à toutes les Entrées, & en mettre dans les endroits où il en manque.

Fontaines.

Les Fontaines de Paris ne sont ni aisées, ni belles, ni en assez grand nombre; & si on en excepte celle des SS. Innocens, rue S. Denis, d'ailleurs en très-mauvais état, & celle de la rue de Grenelle, Fauxbourg S. Germain, qui est très-négligée, les autres sont très-simples & sans aucun ornement, ce qui doit paroître surprenant dans la capitale de la France, où l'on devroit saisir toutes les occasions de multiplier les embellissemens; celui d'une ou plusieurs Fontaines est sans contredit d'une nature & d'un genre qui en est très-susceptible.

Je pense donc qu'il conviendroit de réparer la Fontaine dite des Saints In-

nocens, celle de la rue de Grenelle, & d'en placer dans les endroits où il en manque ; ce qui pourra être vérifié fans frais par le Commiffaire du quartier, qui en fera fon rapport au Directeur Général des Embelliffemens de la ville de Paris.

J'ai oublié de dire, dans l'article concernant les maifons, qu'il convient de défendre d'élever d'un ou plufieurs étages celles qui font placées dans les Places ou rues bâties fimétriquement. On peut voir combien la licence à ce fujet a gâté, non-feulement la Place-Dauphine, le Quai de l'Horloge du Palais, & celui des Orfévres ; mais encore bien d'autres endroits.

Boucheries.

Boucheries.

CEt article est un des plus intéressans de mon projet; je m'y propose de démontrer combien peu la police est observée à cet égard, & combien peu elle remédie aux abus qui se sont introduits dans l'exercice de cette profession, essentielle par elle-même, mais mal gouvernée.

Je traiterai d'abord des inconvéniens concernant le passage des bêtes à cornes dans Paris.

En second lieu, combien il est abusif de souffrir qu'on assomme les bœufs & qu'on égorge les autres animaux dans Paris.

En troisième lieu, combien peu les lieux où doivent naturellement être les

Boucheries sont reglés, & combien peu les Etaux existans sont bien placés.

Premier article. Le passage des bêtes à cornes dans Paris est sujet à bien des inconvéniens. En effet, peut-on voir sans une surprise extrême, des troupeaux de bœufs traverser tout Paris, arrêter les voitures, entrer dans les maisons & dans les boutiques, répandre l'épouvante & la terreur dans l'esprit de tout le monde, & causer souvent des désordres affreux ? N'a-t-on pas vû des femmes enceintes accoucher sur l'heure & donner la mort à leur fruit, par la suite d'un trouble causé par des bœufs dispersés dans les rues, & aux coups desquels elles se sont trouvées exposées.

Cette seule raison auroit dû engager la Police à prendre des arrange-

mens pour mettre tout Paris à l'abri de ces fâcheux évenemens.

Second article. Il est abusif & contre le bon ordre de permettre qu'on assomme & qu'on tue dans l'enceinte de Paris les bœufs & les autres bêtes à quatre pieds.

Pour s'en convaincre, il ne faut que passer dans les rues S. Martin, du Grand Hurleur, au Marais, des Boucheries, & nombre d'autres, on y verra en tout tems des flots de sang couler dans les ruisseaux, infecter ces quartiers, & former un spectacle horrible.

En troisiéme lieu, j'ai dit que les Étaux des Bouchers étoient très-mal placés ; cet article n'a pas besoin d'être commenté, tout le monde sçait combien la police est mal observée à ce sujet ; nous poserons pour exemple l'Etal situé

vis-à-vis la principale Porte de l'Eglise de S. Merrry; je crois qu'il n'est personne qui ne convienne que cette perspective est non-seulement désagréable, mais encore indécente. Il conviendroit de supprimer tous les Etaux qui sont dans les maisons des Particuliers, & de former des Boucheries dans chaque quartier, à l'instar de celles S. Honoré, la rue de Mont-Martre & autres. Le vacant, par exemple, qu'un Menuisier occupe dans la rue S. Martin, entre l'Eglise S. Nicolas des Champs & les prisons de S. Martin ; lequel vacant, appartient aux Bénédictins du Prieuré de S. Martin, pourroit être employé à construire une Boucherie pour ce quartier.

On pourroit aisément trouver dans les autres quartiers de Paris des maisons ou Jeux de Paulme pour servir à

cet usage, observant de placer aux deux bouts de chaque Boucherie une Fontaine, quoique cependant il fût défendu d'y tuer aucune bête.

Reste à présent à assigner les endroits où les Bouchers pourront faire conduire leurs bœufs, vaux & moutons, à leur arrivée à Paris, & où ils pourront les assommer ou égorger; le voici en deux mots.

On construira sur l'Egoût, à certaines distances, les plus commodes pour la proximité des quartiers, depuis la Porte S. Honoré jusqu'à celle de S. Antoine, des maisons à un seul étage; le rez de chaussée ainsi que le premier plancher feront formés par deux voûtes, la première concave directement sur l'Egoût qui aura un trou rond dans le milieu, en forme de puits, pour servir à l'écou-

lement du sang. La voûte supérieure sera aussi percée comme l'inférieure, pour faciliter aux Bouchers l'enlevement des peaux, & par-là aussi on ménagera le terrein pour l'emplacement de l'escalier.

Nota. Qu'on pourra construire à chaque distance un corps de bâtiment assez long pour servir à plusieurs Bouchers, en observant seulement de faire des murs de séparation, & de faire griller les deux extrémités de l'égoût qui passera sous les maisons & les puits des voûtes inférieures.

Il est aisé de concevoir que les eaux qui passent journellement dans l'égoût, le laveront à l'ordinaire, & emporteront tout le sang.

Quand aux autres Quartiers de Paris, on ne pourra construire des Ecorchoirs

que dans les extrémités des Fauxbourgs à côté des égoûts, dans lesquels on sera obligé de conduire le sang par des conduits soûterrains, ayant soin même d'assommer seulement dans les endroits très-reculés.

Cimetieres.

Les hommes ne négligent rien de tout ce qui peut leur procurer les commodités de la vie; tous leurs travaux & tous les dangers ausquels ils s'exposent n'ont pour but que l'honneur & le bien être; le premier peut n'être, à quelques égards, qu'un fantôme idéal. Le second est un être réel, un bonheur parfait dans son genre, & seul en état de nous faire chérir la vie; réduisant cependant le tout

au même point de vue, il eſt évident que le bien être, ou, ſi vous voulez, toutes les commodités de la vie font, avec les honneurs, un bien univerſel; toutes ces conſidérations réunies devroient ce ſemble porter l'homme naturellement deſireux de vivre, à écarter ou à retarder, par tous les moyens poſſibles l'inſtant fatal qui le fait ceſſer d'être.

D'après cet expoſé, quelque Critique, ſans ſe donner la peine de continuer la lecture de mon raiſonnement, dira; mais quel eſt l'homme qui ne cherche à conſerver ſa vie, même dans les momens les plus critiques, ou qui ne l'expoſe pour un objet bien plus cher que la vie ? *c'eſt pour l'honneur.*

Je pourrois répondre par quelques éclairciſſemens, à cette conſéquence; mais je m'écarterois de mon ſujet; je di-

rai donc que non-seulement l'homme expose sa vie journellement, sans aucun motif bien noble, mais encore qu'il nourrit dans le milieu des plus grandes Villes, & jusques dans le centre de la Capitale, le germe de sa destruction ; je veux dire qu'il souffre dans son quartier & sous ses fenêtres, des Cimetieres, dépôts d'une infinité de cadavres, qui renferment en eux tous les maux du genre humain ; & en effet quel est l'homme qui voye sans horreur un chien, la plus petite bête, mourir & se corrompre sous ses yeux, dans un Jardin même spacieux ? il n'en est sans doute pas un, & tous souffrent que sous leurs fenêtres on rassemble jusqu'à plus de trente cadavres par jour, & qu'enfin on laisse une Fosse ouverte jusqu'à ce qu'elle soit remplie ; quoiqu'il soit constant qu'elles contien-

nent plus de cinq cens corps, dont la corruption produit infailliblement de mauvais effets.

Ce que j'avance est connu de tout le monde, & personne, depuis tant de siécles, n'a représenté aux Ministres en place, combien il seroit à propos de remédier à cet abus, & de supprimer ces Cimetieres. Voici mon projet, bien simple en lui-même, & d'une exécution tout-à-fait aisée.

On formera aux quatre extrémités de Paris des Cimetieres très-étendus renfermés dans des murs, à côté on construira une Eglise & un corps de logis assez considérable pour loger quatre Prêtres & leurs domestiques.

A la place des Cimetieres d'à présent on construira des petites Chapelles pour servir de dépôt aux cadavres dont on

fera les enterremens à l'ordinaire, observant seulement, au lieu de les mettre dans la fosse ordinaire, de les déposer dans la Chapelle susnommée ; tous les soirs on mettra les corps qui seront au dépôt dans un tombereau, & on les transportera dans les Cimetieres ordinaires ; un Prêtre accompagnera les corps des fidéles dans une voiture entretenue à cet effet.

Les quatre Prêtres, qui habiteront les maisons jointes aux Cimetieres, prieront toujours pour les morts, & on fondera à cet effet quatre Prébendes dans chaque Eglise, dont le revenu sera fixé à 1200 livres par an; défendant expressément aux Pourvûs de rien exiger des Particuliers pour les Enterremens.

Observations.

ON n'enterrera plus dans les Eglises, à moins que ce ne soit dans des cavots, & que les cadavres ne soient embaumés, & renfermés dans des caises de plomb.

On permettra de bâttir des Chapelles uniformes au tour du Cimetiere ordinaire à ceux qui voudront avoir une sépulture particuliere pour leur famille.

Les Cimetieres seront d'une assez grande étendue pour éviter l'ouverture d'une fosse plus d'une fois tous les ans.

Voilà la façon la plus propre. Je pense de nous garantir du mauvais air. J'ose croire qu'il n'est personne qui ne désire l'exécution d'un projet aussi utile, & qui

ne donne son approbation pour la suppression des Cimetieres qui existent actuellement dans Paris, je crois avoir suffisamment prouvé cet article, passons à un autre non moins essentiel dans son genre, & qui sera sans contredit approuvé.

Cazernes.

SI les troupes qui sont employées à pourvoir à la sûreté de Paris étoient casernées, on n'en verroit sans doute pas tant s'écarter de leur devoir.

Je pense d'après plusieurs personnes très-judicieuses, qu'il conviendroit de faire construire quatre Casernes pour ces troupes, sçavoir, pour le Guet à pied au-dessus du Boulevard, vis-à-vis la rue des

Filles du Calvaire; pour le Guet à Cheval en deux endroits, sçavoir, Fauxbourg S. Antoine, au bout de la rue Contrescarpe à côté de l'Arsenal, & au bout de la riviere, & l'autre, Fauxbourg S. Honoré sur le chemin de Versailles, au bout du Cours la Reine ; & pour les Gardes Françoises au bout du Fauxbourg saint Martin, & au bout du Fauxbourg saint Marceau.

Ordonner que les Soldats ne pourront travailler dans Paris chez des Maîtres particuliers, mais leur donner la liberté d'exercer leur métier dans leurs Casernes pour leurs camarades seulement, à moins que les Bourgeois ne viennent se pourvoir aux Casernes.

En second lieu, ordonner que les Soldats seront obligés d'être rendus aux Casernes, l'hyver, depuis le pre-

mier Octobre jusqu'au premier Avril à quatre heures du soir, & ne pourront sortir le matin qu'à huit. L'été, depuis le premier Avril, jusqu'au premier Octobre ; ils seront obligés de rentrer à huit heures du soir, & ne pourront sortir le matin qu'à six.

Ancien Projet.

Sous le regne de Louis XIII. le nommé Ulledo, fameux Entrepreneur de Bâtimens, proposa de faire un Canal tiré de la Seine depuis la pointe du bastion de l'Arsenal jusqu'à la Porte de la Conférence. Il seroit à souhaiter qu'un aussi beau projet fût exécuté ; non-seulement ce Canal embelliroit beaucoup Paris, mais encore il seroit d'une grande uti-

lité pour le Public; les personnes judicieuses peuvent se former une idée des commodités qu'il procureroit; ce seroit d'ailleurs un rempart pour la Ville de Paris qui se trouveroit par là en partie entourée par la riviere de Seine.

Hôpital pour les Ouvriers blessés dans les travaux des Embellissemens de Paris.

IL est juste que les Ouvriers, qui, en travaillant aux embellissemens de Paris, auront le malheur d'être estropiés ou blessés seulement, trouvent ailleurs que dans l'Hôtel-Dieu, où le nombre des malades est trop considérable pour qu'on puisse les soigner tous également, un secours plus prompt, plus particullier, & plus doux; pour cela il con-

viendroit d'établir un Hôpital, & de le doter de cent mille livres de rente, outre un fols par jour qu'on prendroit fur tous les Ouvriers des Embelliſſemens ; par ce moyen les malades & les bleſſés trouveront promptement un lieu de retraite, où ils feront bien fervis. Ceux auſſi qui par accident feront hors d'état de gagner leur vie, auront dans cet Hôpital une place pour le reſte de leurs jours ; s'ils font malades, on aura foin d'eux, & s'ils font en fanté on les habillera & nourrira, & on leur donnera toutes les petites commodités eſſentielles ; par l'exécution de cet établiſſement les Ouvriers s'attacheront au travail des Embelliſſemens, & on n'en manquera jamais.

Au reſte aucun Ouvrier ne fera reçu dans cet Hôpital, s'il n'eſt engagé au

service des travaux des Embellissemens, & les engagemens ne pourront être de moins que d'une année.

La Caisse des Embellissemens fera une pension viagere à la femme ou aux enfans des Ouvriers qui auront le malheur de périr dans les travaux.

FIN.

TABLE DES MATIERES

Du Projet des Embellissemens de Paris.

A

ALLIGNEMENT des environs du Pont S. Michel, 237
Ancien Projet, 221
Arc de Triomphe, 67

B

Balustrades des Ponts, 91
Barrieres de Paris, 73
Bosquets des Thuilleries, 99
Boucheries, 193

C

Canal de la riviere,	121
Carrefour de Buſſi,	179
Cazernes,	217
Château d'Eau,	223
Cascade,	73
Cimetieres,	205
College Mazarin,	181
Colonnade du Louvre,	23
Colonnade de la nouvelle Place,	43
Concert nouveau,	169
Conſtruction de différentes Boucheries,	199

D

Défaut de la Place qu'on conſtruit,	33
Diſcours préliminaires,	10

E

Echopes du Pont Neuf,	123

Eglises,	117
Egoûts des toits,	87
Embellissemens du dernier siécle,	15
Enseignes,	idem.
Entrées de Paris,	73
Etaux des Bouchers,	197

F

Façades des Maisons,	85
Fondation de quatre Prébendes,	213
Fossés des Thuilleries,	93
Fontaines,	189
Fontaine de la Croix du Trahoir,	92

G

Grand & petit Châtelet,	122

H

Hôpital pour les Ouvriers blessés dans les Travaux des Embellissemens de Paris,	223
Horloge du Palais,	185
Hôtel de l'Opera,	169

I.

Jardin du Palais Royal, 103
Isle Louvier, 173

L.

Lanternes, 89
Les Thuilleries, 93

M.

Magasin des Machines de l'Opera, 169
Maisons, 83
Manége du Roy, 95
Marché S. Jean, 117

N.

Nouvelle rue, 149
Nouveaux Ponts, 147
Nouveaux Quais, 163

O.

Observations, 215

P.

Palais d'Orleans, 69

Palais Royal,	102
Palais où l'on plaide,	183
Perspective,	179
Place de Greve,	115
Place du Pont S. Michel,	139
Places de Paris,	165
Place Royale,	idem.
Place de Louis le Grand,	167
Place de la Bastille,	171
Place de Soissons,	167
Place Notre-Dame,	177
Place Françoise,	181
Plafond des Marchands,	87
Plan d'une nouvelle Place,	35
Plan d'un Hôtel de Ville,	113
Ponts de Paris,	119
Pont Neuf,	121
Pont Royal,	129
Pont Notre-Dame,	133
Pont S. Michel,	137

Pont au Change,	141
Pont Marie,	idem.
Pont Rouge,	143
Pont S. Louis,	147
Pont de Bouillon,	151
Pont Dauphin,	155
Pont S. Antoine,	157
Portes des Eglises,	117
Porte de l'Arsenal,	173
Porte S. Antoine,	idem.

Q

Quais de Paris,	161
Quai Pelletier,	115
Quai d'Orsai,	165
Quai des Thuilleries,	idem.
Quai de la Mégisserie,	idem.
Quai des Orfèvres,	185

R

Remparts,	77

Rue d'Enfer, 65
Rue de la Fromagerie, 82
Rue aux Fers, idem.
Rue de la Juiverie, 87
Rue neuve Notre-Dame, 175
Rue S. Martin, 177
Rue S. Denis, 179
Rue de la Ferronerie, idem.

S

Simetrie des Maisons, 191
Suppreſſion des Cimetieres de Paris, 213

V

Vûe admirable, 74

Fin de la Table des Matieres.

APPROBATION.

J'Ai lû par ordre de Monseigneur le Chancelier, un Manuscrit intitulé : *Projet d'Embellissemens de Paris*; & je n'y ai rien trouvé qui doive en empêcher l'impression. A Paris ce 26 Mars 1755.

DE MONCRIF.

PERMISSION.

LOUIS, par la grace de Dieu, Roi de France & de Navarre : A nos amez & féaux Conseillers, les Gens tenans nos Cours de Parlement, Maître des Requêtes ordinaire de notre Hôtel, Grand-Conseil, Prevôt de Paris, Baillifs, Sénéchaux, leurs Lieutenans Civils ou autres nos Justiciers qu'il appartiendra, SALUT: Notre amé le Sieur PONCET DE LA GRAVE, Avocat en notre Parlement, Nous a fait exposer

qu'il defireroit faire imprimer & donner au Public un Ouvrage qui a pour titre: *Projet des Embelliſſemens de la Ville de Paris*; s'il Nous plaiſoit lui accorder nos Lettres de Permiſſion pour ce néceſſaires: A ces cauſes, voulant favorablement traiter l'Expoſant, Nous lui avons permis & permettons par ces Préſentes, de faire imprimer ledit Ouvrage autant de fois que bon lui ſemblera, & de le faire vendre & débiter par tout notre Royaume pendant le tems de *trois* années conſécutives, à compter du jour de la datte des Préſentes: Faiſons défenſes à tous Imprimeurs, Libraires & autres perſonnes de quelque qualité & condition qu'elles ſoient, d'en introduire d'impreſſion étrangere dans aucun lieu de notre obéiſſance; à la charge que ces Préſentes ſeront enregiſtrées tout au long ſur le Regiſtre de la Communauté des Imprimeurs & Libraires de Paris dans trois mois de la datte d'icelles; que l'impreſſion dudit Ouvrage ſera faite dans notre Royaume & non ailleurs;

en bon papier & beaux caracteres, conformément à la feuille imprimée attachée pour modele sous le contrescel des Préfentes; que l'Impétrant se conformera en tout aux Réglemens de la Librairie, & notamment à celui du dix Avril 1725, qu'avant de l'expoſer en vente, le Manuſcrit qui aura ſervi de copie à l'impreſſion dudit Ouvrage, ſera remis dans le même état où l'Approbation y aura été donnée, ès mains de notre trèscher & féal Chevalier Chancelier de France le Sieur DE LAMOIGNON, & qu'il en sera ensuite remis deux Exemplaires dans notre Bibliotheque publique, un dans celle de notre Château du Louvre, un dans celle de notre trèscher & féal Chevalier Chancelier de France le Sieur DE LAMOIGNON, & un dans celle de notre très-cher & féal Chevalier Garde des Sceaux de France le Sieur DE MACHAULT, Commandeur de nos Ordres, le tout à peine de nullité des Préfentes : du contenu deſquelles vous mandons & enjoignons de

faire jouir ledit Exposant & ses ayans cause pleinement & paisiblement, sans souffrir qui leur soit fait aucun trouble ou empêchement : Voulons qu'à la copie des Présentes qui sera imprimée tout au long au commencement ou à la fin dudit Ouvrage, foi soit ajoutée comme à l'original. Commandons au premier notre Huissier ou Sergent sur ce requis, de faire pour l'exécution d'icelles, tous actes requis & nécessaires, sans demander autre permission, & nonobstant clameur de Haro, Charte Normande, & Lettres à ce contraires : CAR tel est notre plaisir. DONNE' à Arnouville le vingt-deuxiéme jour du mois d'Avril, l'an de grace mil sept cent cinquante-cinq, & de notre Regne le quarantiéme. Par le Roi en son Conseil. SAINSON.

Regiſtré enſemble la Ceſſion ci-contre, ſur le Regiſtre de la Chambre Royale des Libraires & Imprimeurs de Paris, N°. 551. fol. 425. conformément aux anciens Réglemens confirmés par celui du

28 Février 1753. A Paris le 27 Juin 1755.

DIDOT, Syndic.

J'ai cédé la présente Permission, pour par le Sieur Duchesne en jouir, suivant les conventions faites entre nous. A Paris, ce 22 Mai 1755.

PONCET DE LA GRAVE.

De l'Imprimerie de C. F. SIMON, Imprimeur de la Reine & de l'Archevêché. 1755.

www.ingramcontent.com/pod-product-compliance
Lightning Source LLC
Chambersburg PA
CBHW070954240526
45469CB00016B/650